落 日 航 班

南 非 照 片 书

 陶立夏　著

人民文学出版社
PEOPLE'S LITERATURE PUBLISHING HOUSE

图书在版编目（ＣＩＰ）数据

落日航班：南非照片书/陶立夏著. —— 北京：人民文学出版社, 2021
ISBN 978-7-02-016250-5

Ⅰ.①落… Ⅱ.①陶… Ⅲ.①摄影集－中国－现代②南非－摄影集 Ⅳ.①J421.8

中国版本图书馆 CIP 数据核字 (2020) 第 071424 号

责任编辑　甘　慧　郁梦非
装帧设计　李苗苗

出版发行　人民文学出版社
社　　址　北京市朝内大街 166 号
邮　　编　100705
网　　址　www.rw-cn.com

印　　刷　上海盛通时代印刷有限公司
经　　销　全国新华书店等

字　　数　108 千字
开　　本　890×1240 毫米　1/32
印　　张　6.25
版　　次　2021 年 4 月北京第 1 版
印　　次　2021 年 4 月第 1 次印刷

书　　号　978-7-02-016250-5
定　　价　98.00 元

如有印装质量问题，请与本社图书销售中心调换。电话：010-65233595

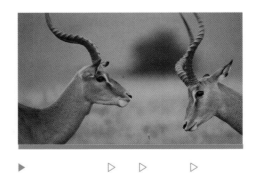

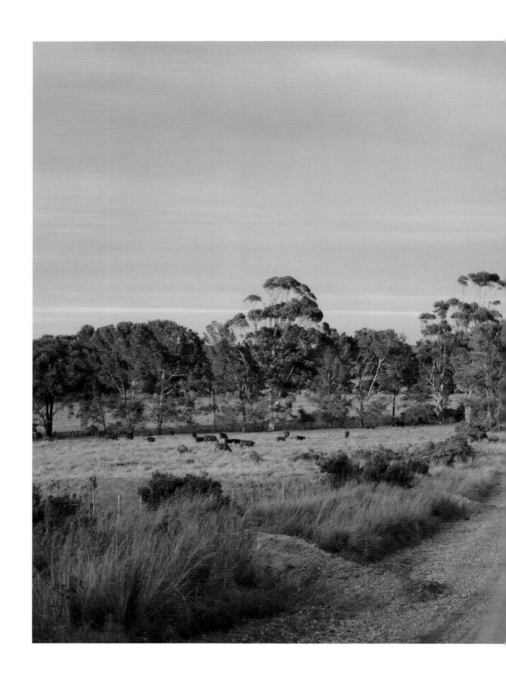

落日航班　Sunset Flight

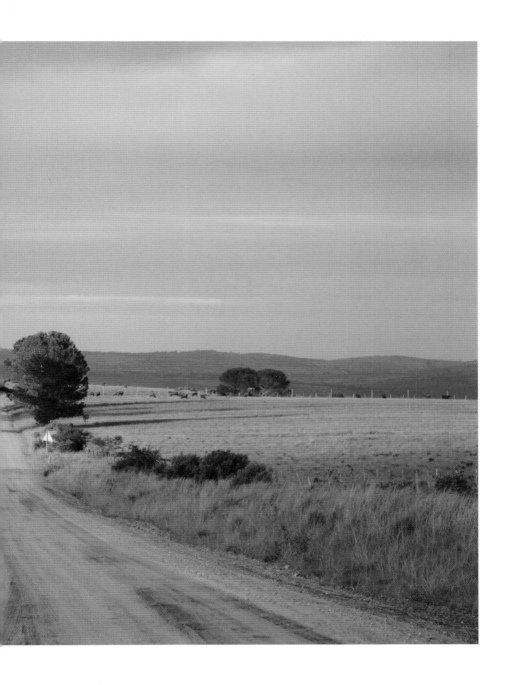

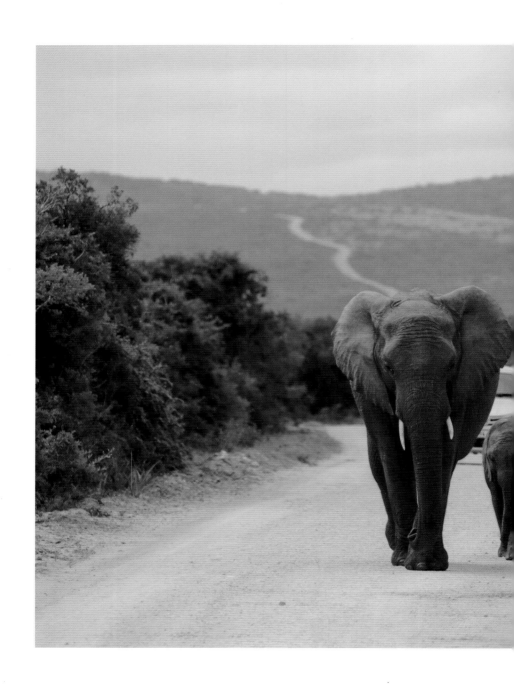

落日航班　Sunset Flight

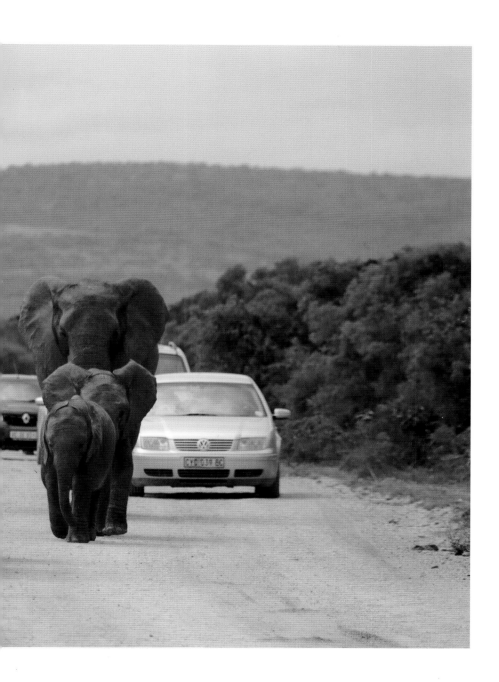

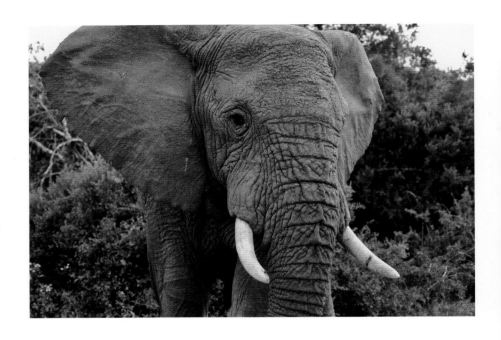

落日航班　Sunset Flight

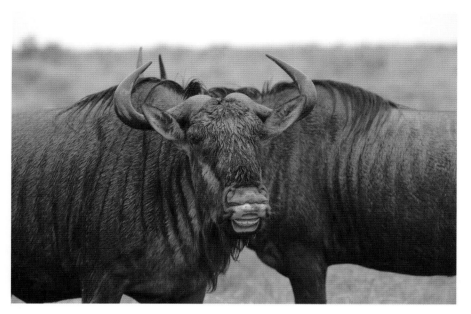

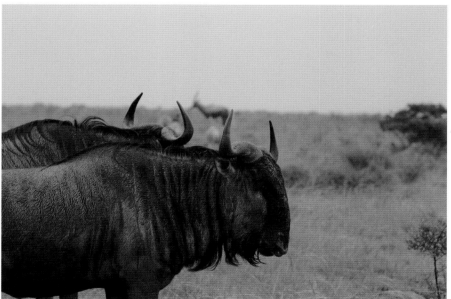

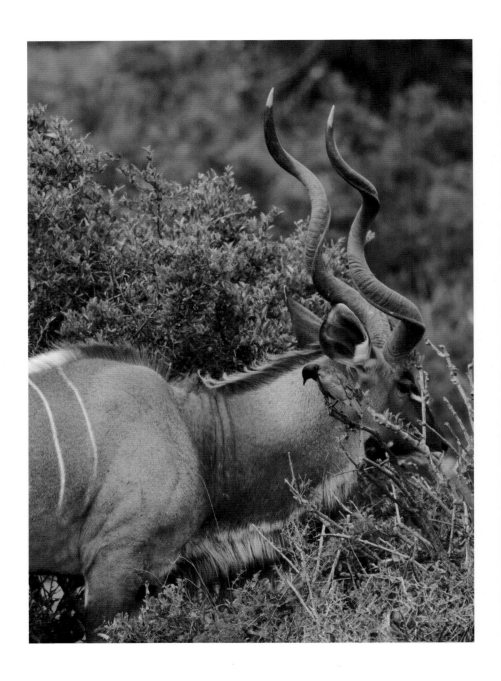

落日航班　Sunset Flight

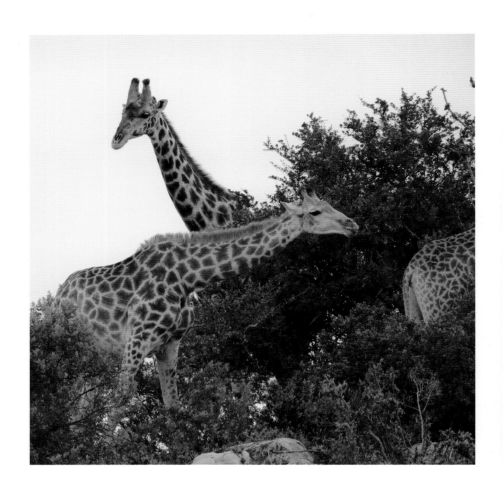

落日航班　Sunset Flight

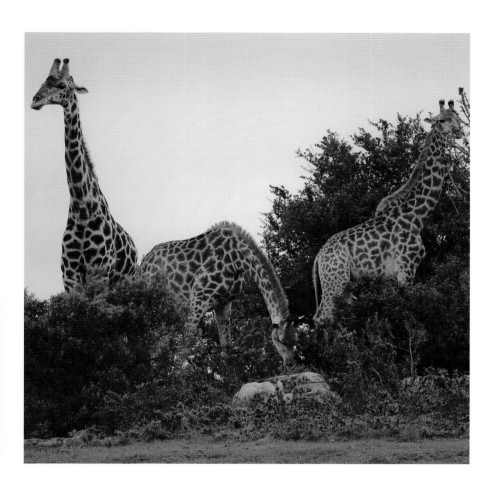

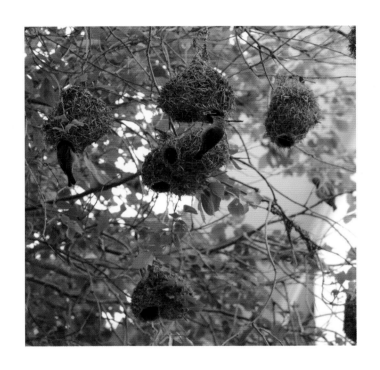

落日航班　Sunset Flight

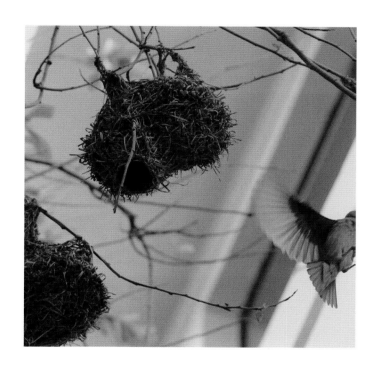

落日航班　　Sunset Flight

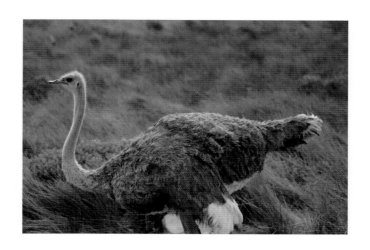

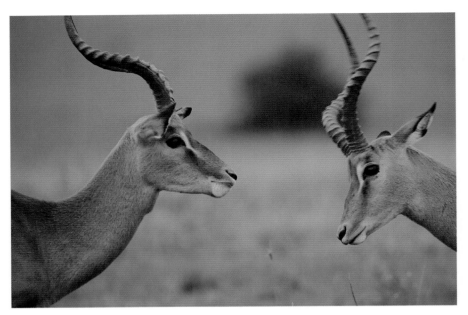

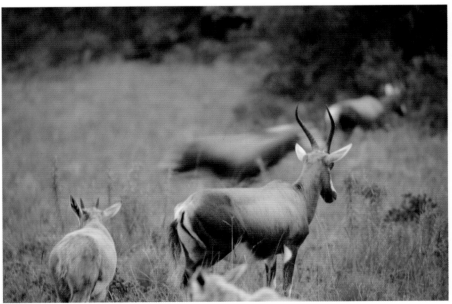

落日航班　Sunset Flight

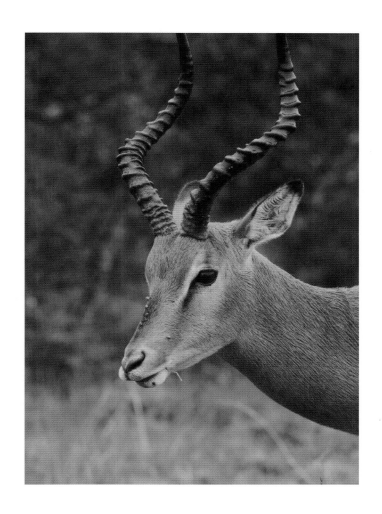

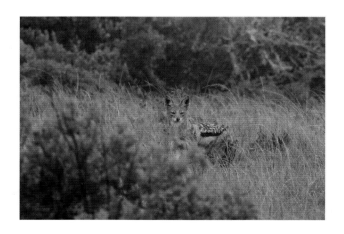

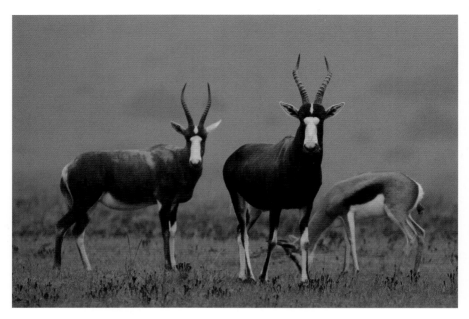

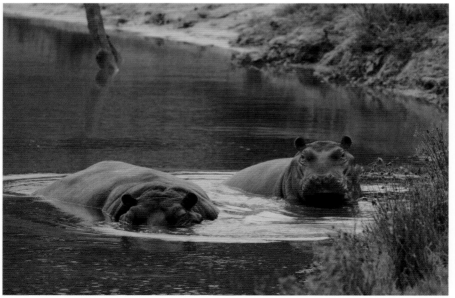

落日航班　Sunset Flight

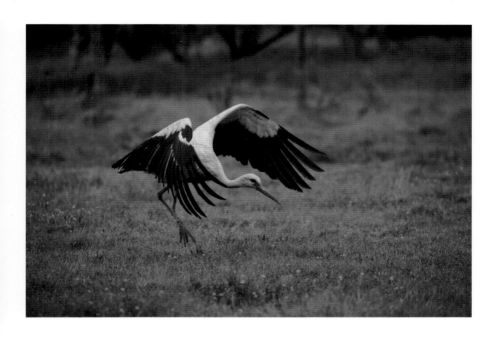

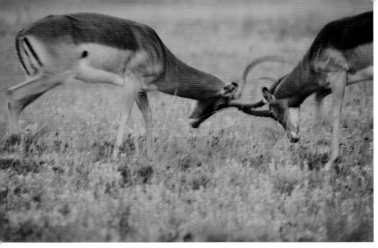

落日航班　Sunset Flight

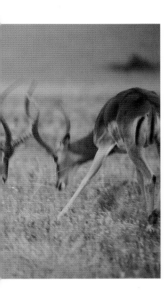

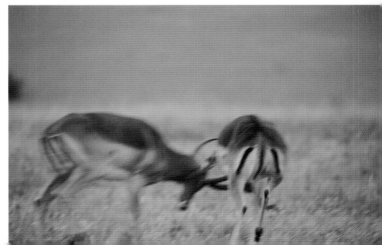

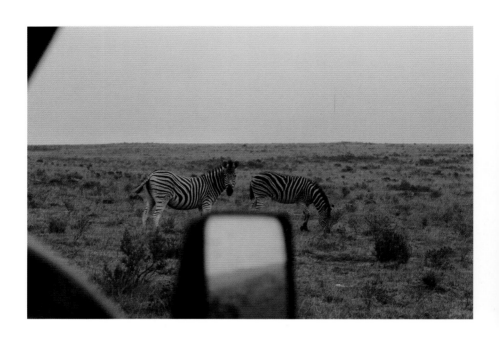

落日航班　Sunset Flight

不禁想起我翻译的《夜航西飞》中，从小在东非长大的柏瑞尔困惑地说："在非洲，斑马真是无用的动物。"时至今日它们依然如此，没有任何体能或外形的优势，无法被驯养，没有什么心绪地游荡在非洲草原，作为狮子的猎物与地毯供应商存在着。

数量不多时，它们在移动中总是排成一条直线，连绵的黑白纹路组成移动的迷宫能让狮子头晕眼花。能在这个世界上看见这么废柴又这么充满活力的存在，真是件开心的事。

落日航班　Sunset Flight

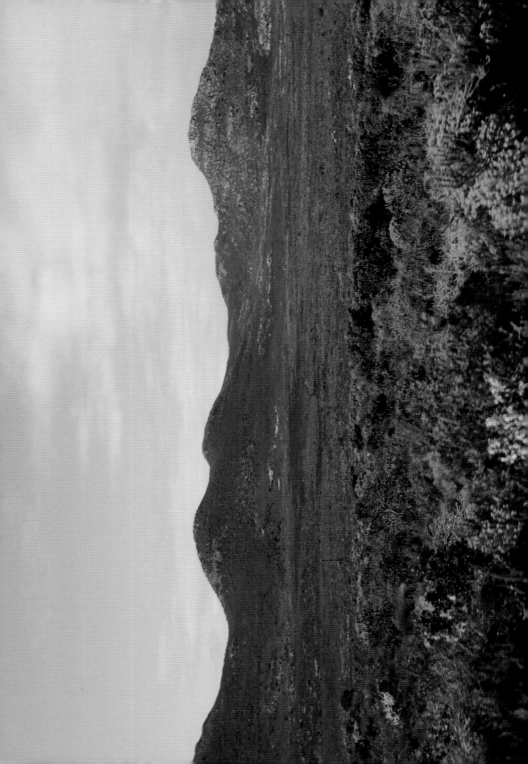

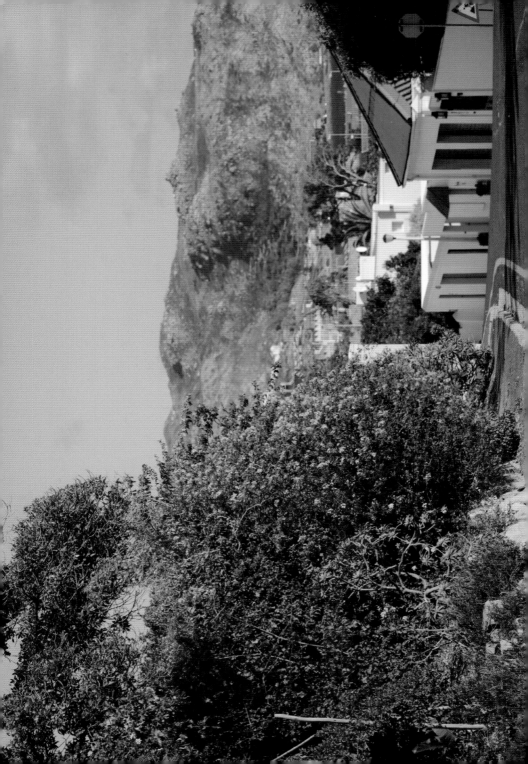

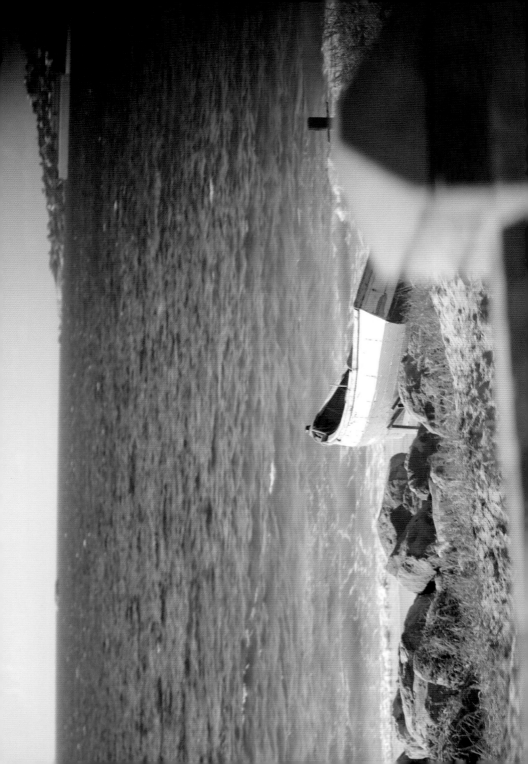

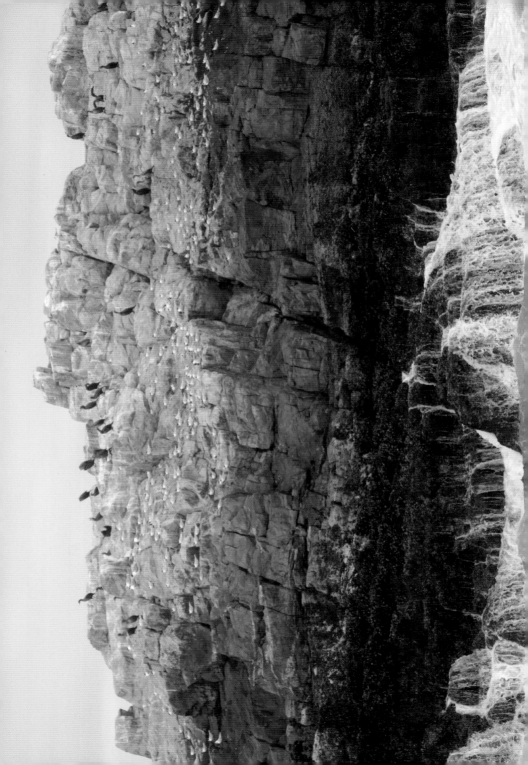

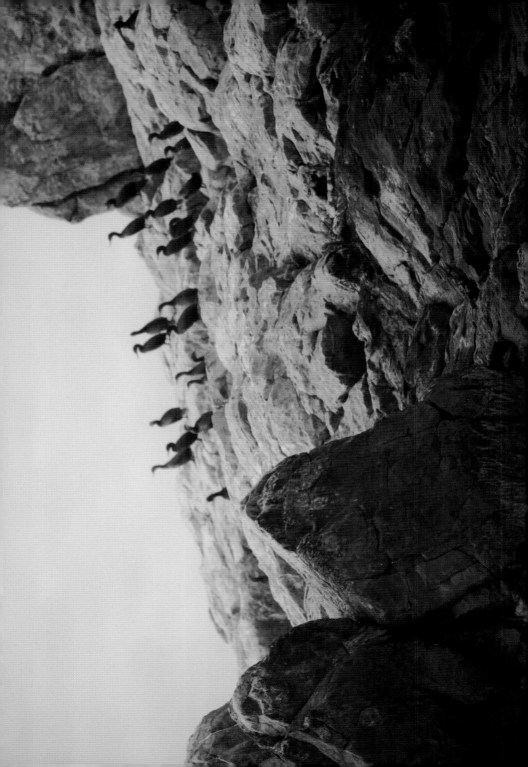

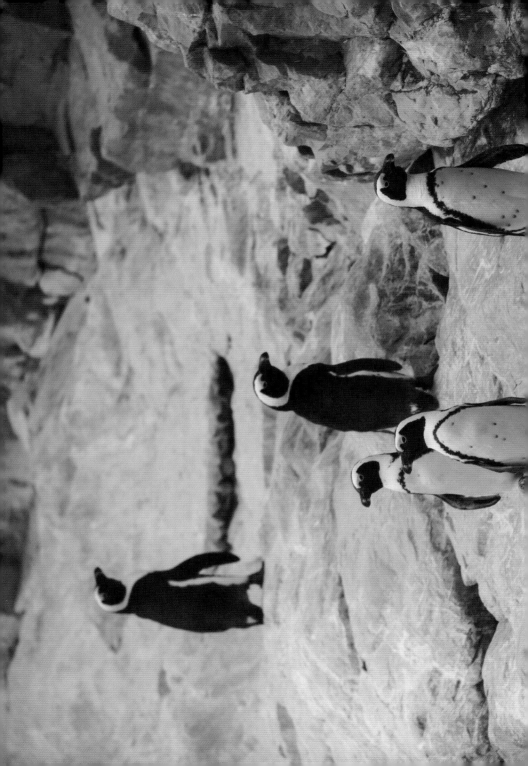

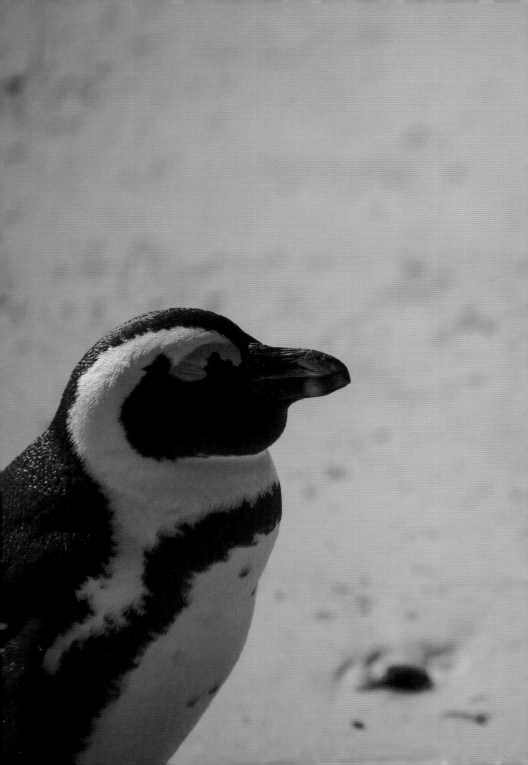

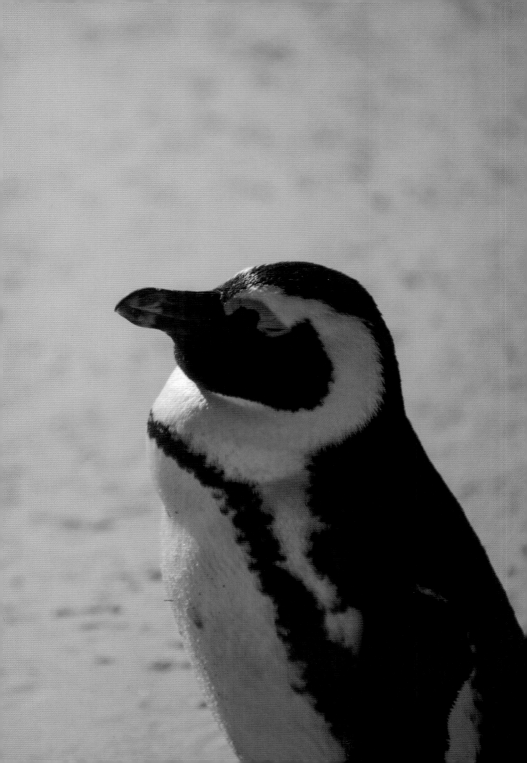

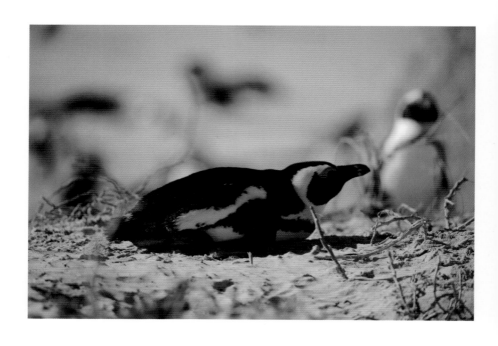

落日航班　Sunset Flight

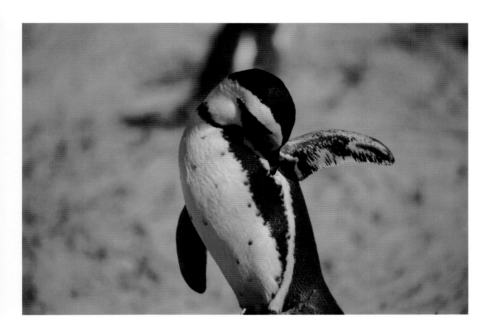

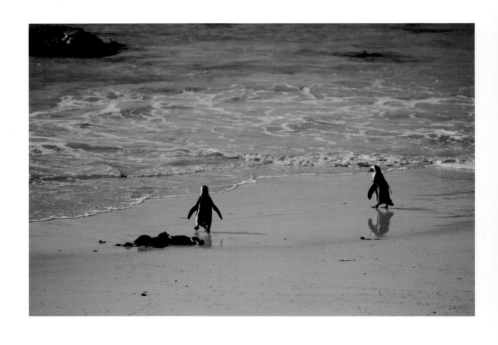

落日航班　Sunset Flight

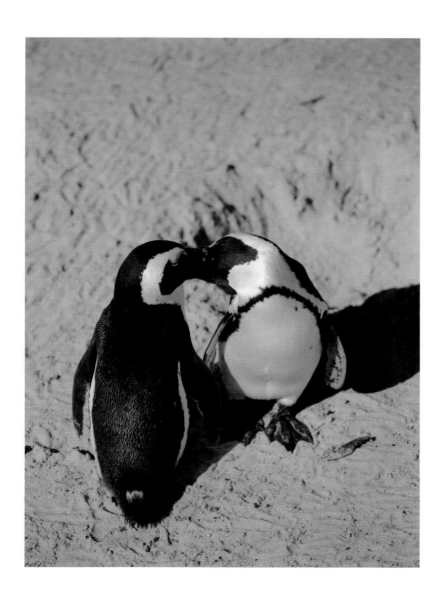

落日航班　Sunset Flight

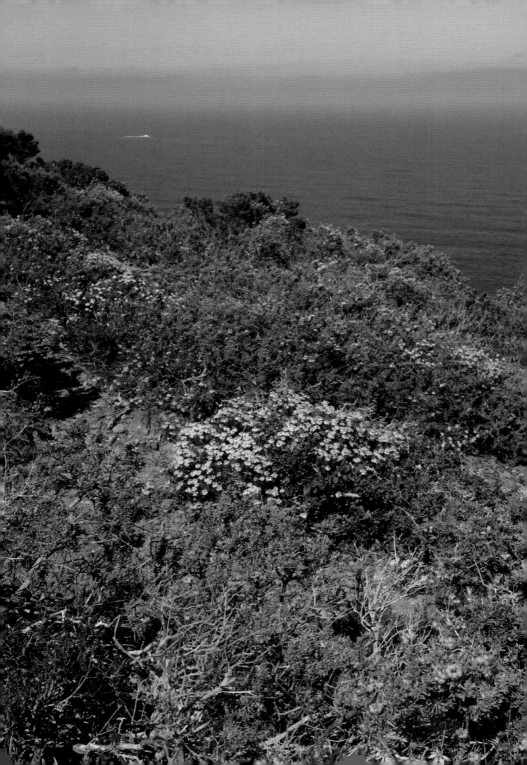

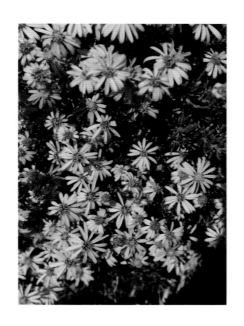

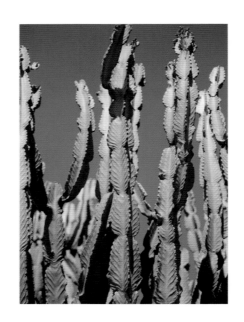

落日航班　Sunset Flight

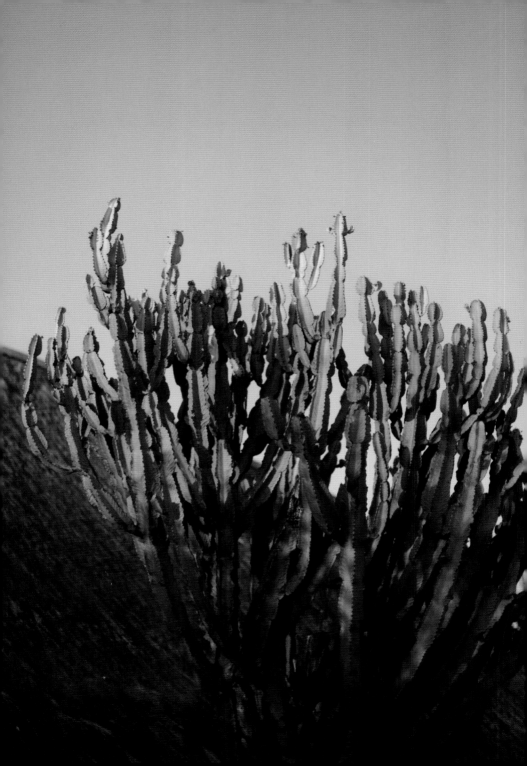

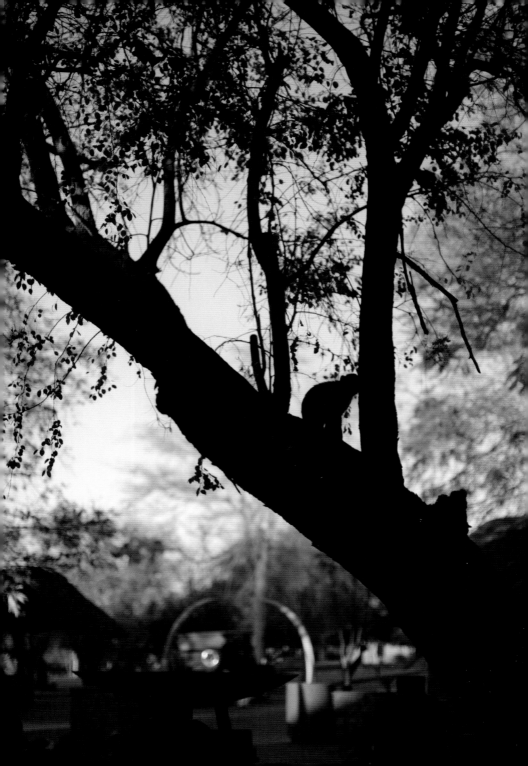

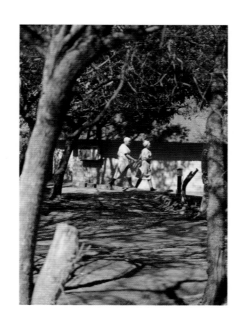

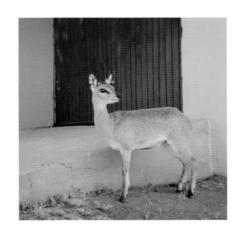

落日航班　Sunset Flight

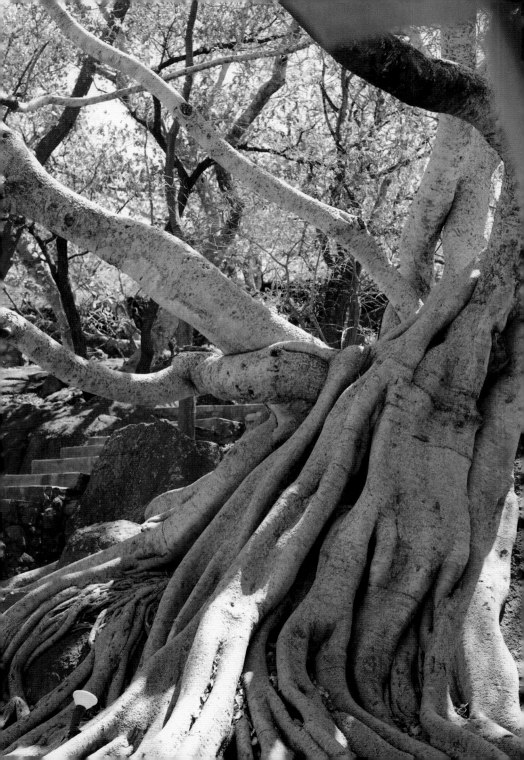

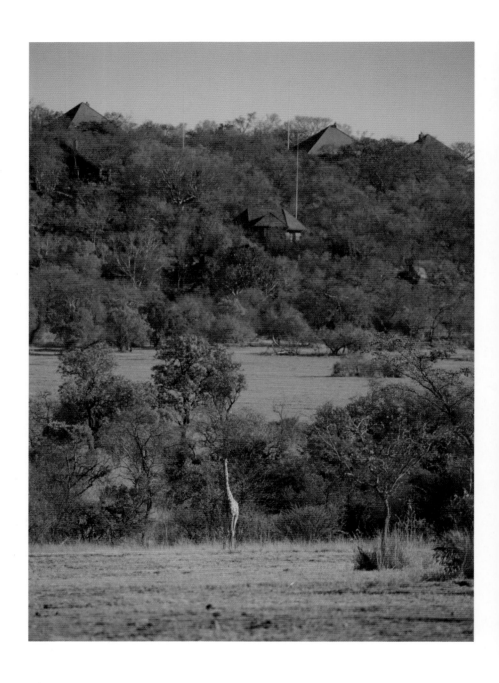

落日航班　Sunset Flight

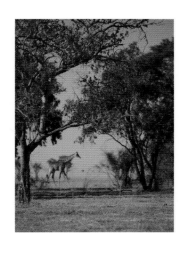

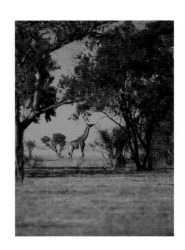

落日航班　Sunset Flight

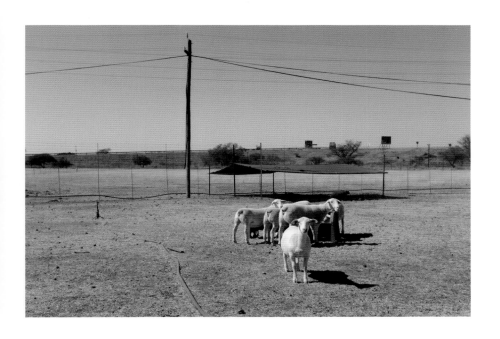

即将立冬，白昼变短之后，我很想念南非的光线，那些游猎的午后，让头发起静电劈啪作响的干燥。毫无距离地接触自然会让人忘记都市里的迷惘与压力，草原上的弱肉强食是一种欣欣向荣的循环，而钢筋水泥森林里的种种掠夺则好像并无出路。

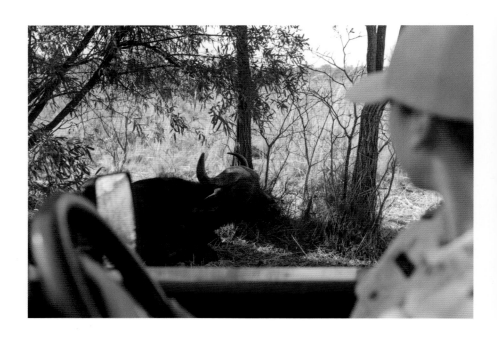

落日航班　Sunset Flight

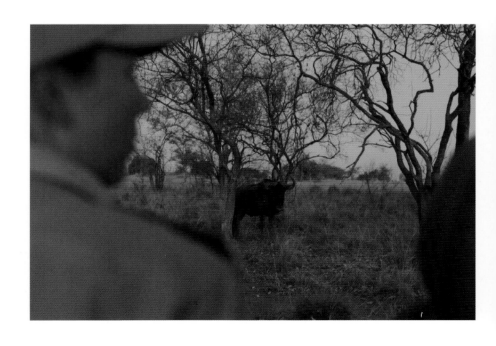

落日航班　Sunset Flight

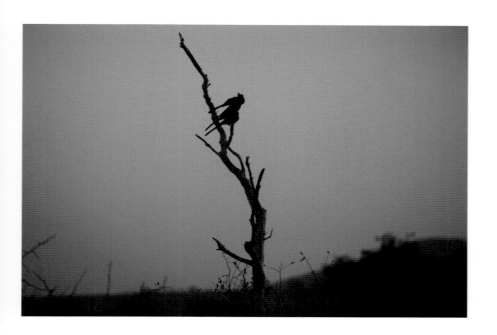

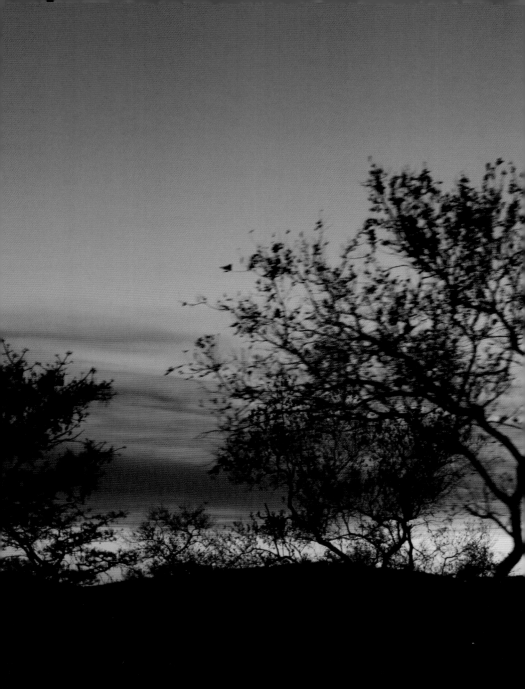

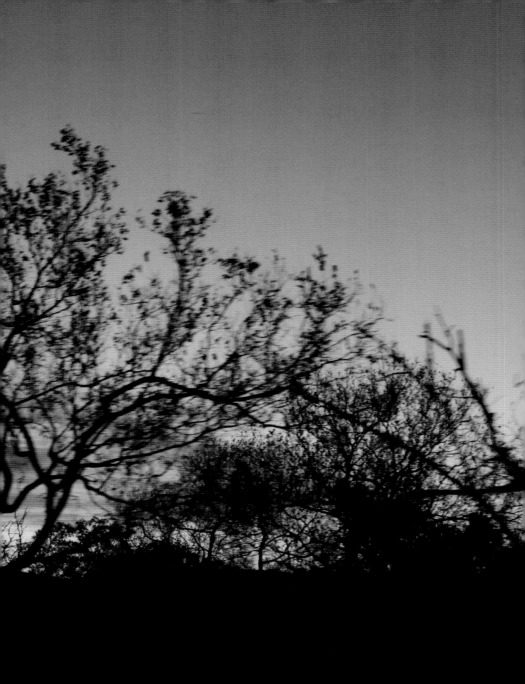

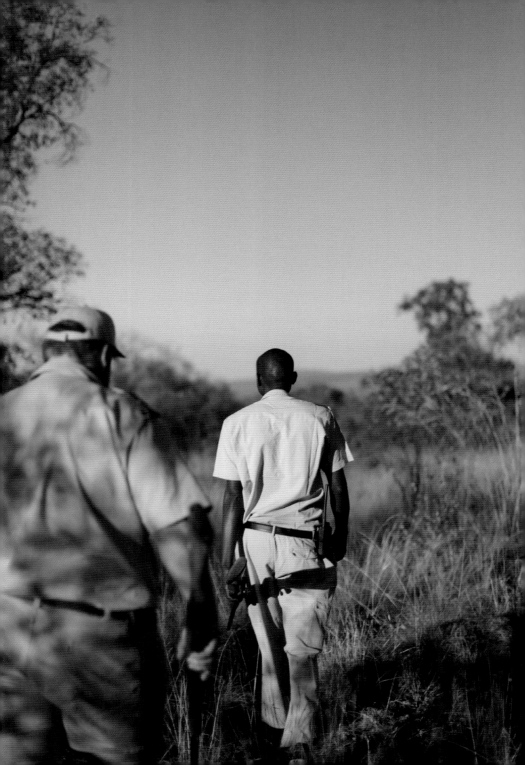

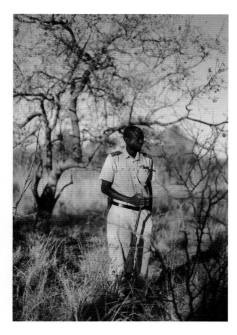

落日航班　Sunset Flight

学习草在水牛的四个胃里如何消化。
牢记水牛、羚羊、长颈鹿、犀牛、大象、狮子、猎豹，
它们的粪便的不同形状和各种说法。
午后，长颈鹿将脑袋藏进树冠。
河马滑入水中如黄油融化在平底锅。
狮子的足印是心形的，月亮圆了。

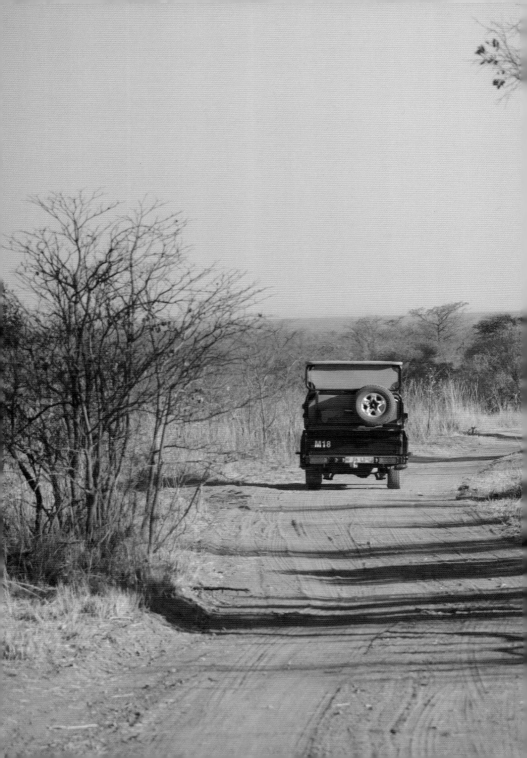

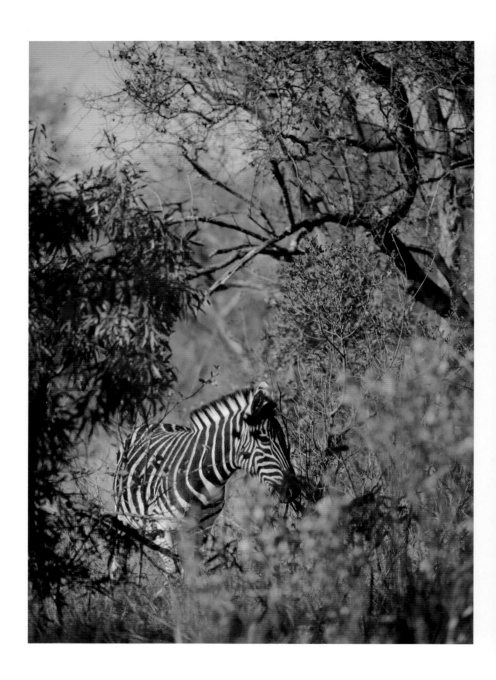

落日航班　Sunset Flight

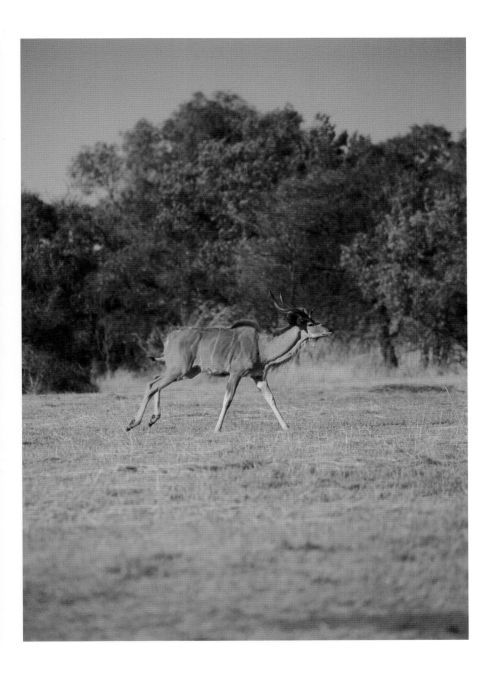

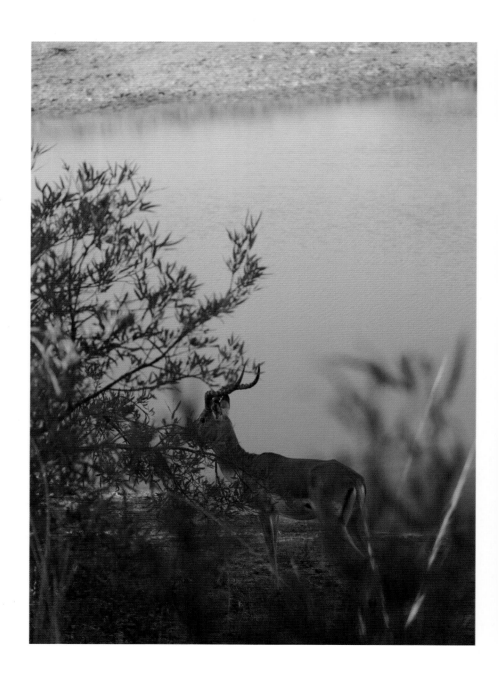

落日航班　Sunset Flight

落日航班　Sunset Flight

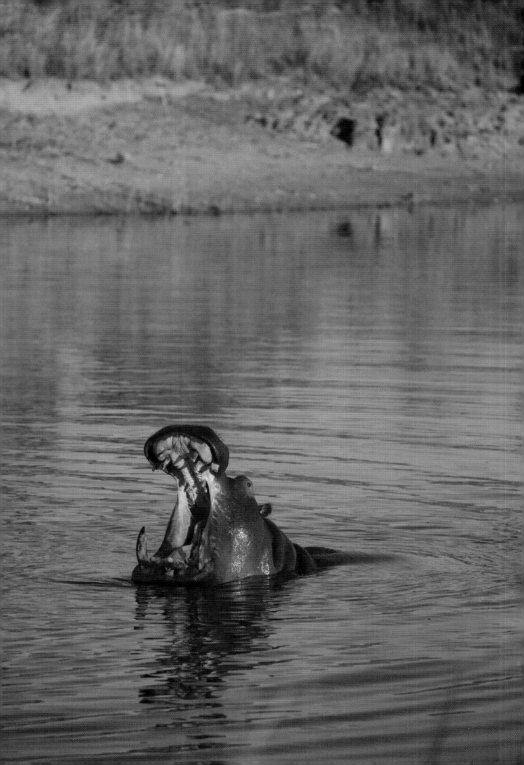

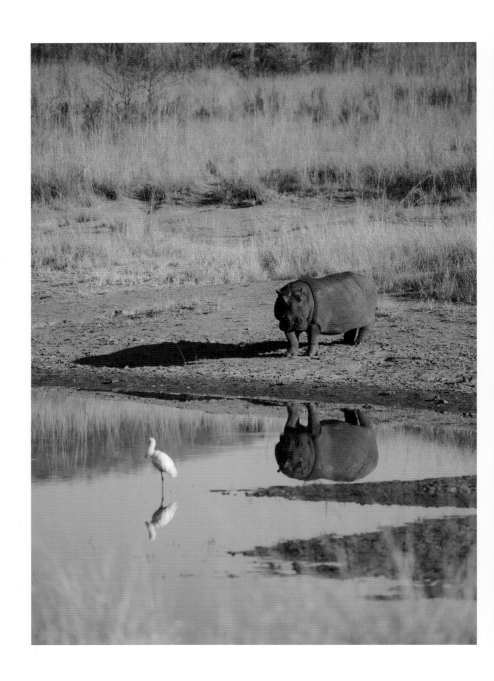

落日航班　Sunset Flight

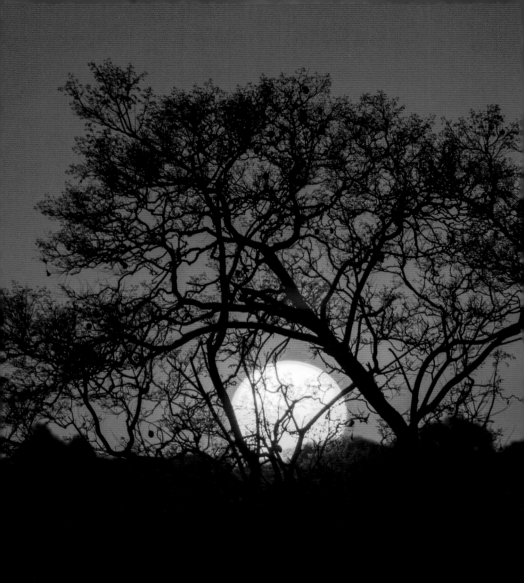

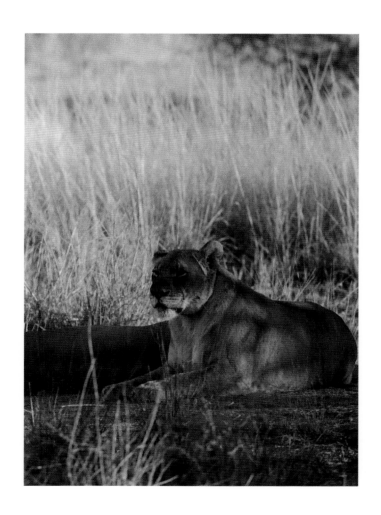

月亮圆的那天，我们因为追踪狮子而延误了晚饭时间，在暮色与月光交会的草原上赶路时，玛格丽特告诉我，在南非的童话里，月亮上都是奶酪。我回头，看见天幕上挂着一个黄澄澄的，奶酪雕刻出来的月亮。

我告诉玛格丽特，中国的童话故事里，月亮上有一只兔子，她住在一棵大树下。她凝望月亮片刻，恍然大悟般说道："我看见那个兔子了！那些暗影，我明白你的故事了。"

在这个充满分歧和冲突的世界上，我会记得，奶酪和兔子，是同一个月亮。

落日航班　　Sunset Flight

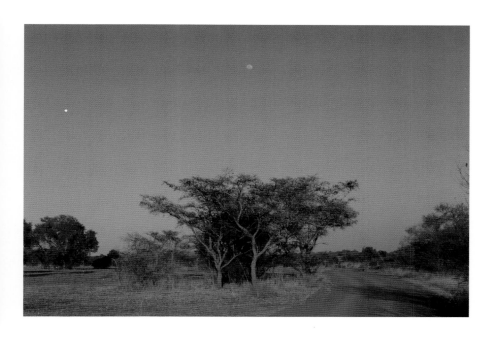

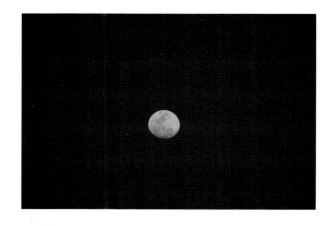

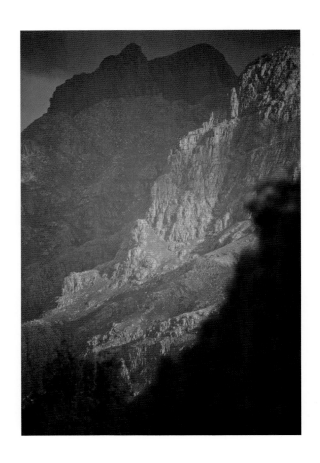

落日航班　Sunset Flight

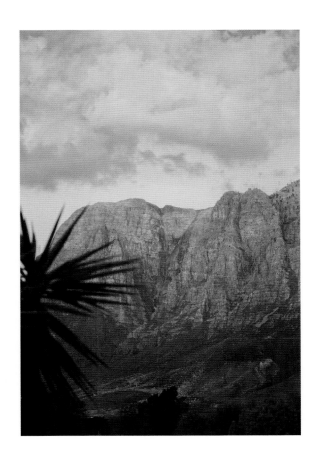

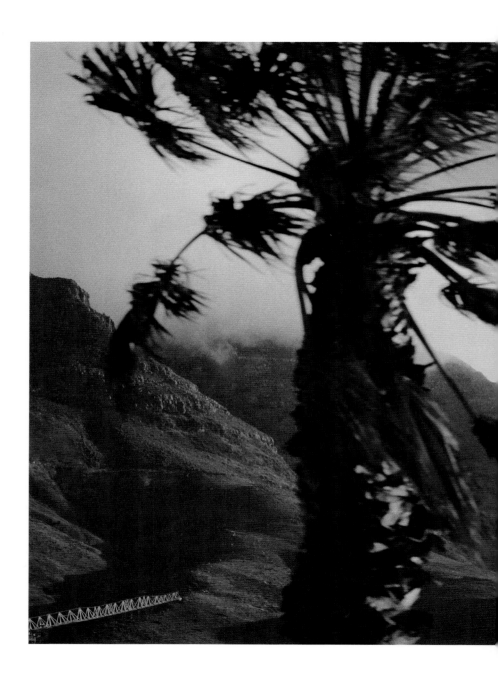

落日航班　Sunset Flight

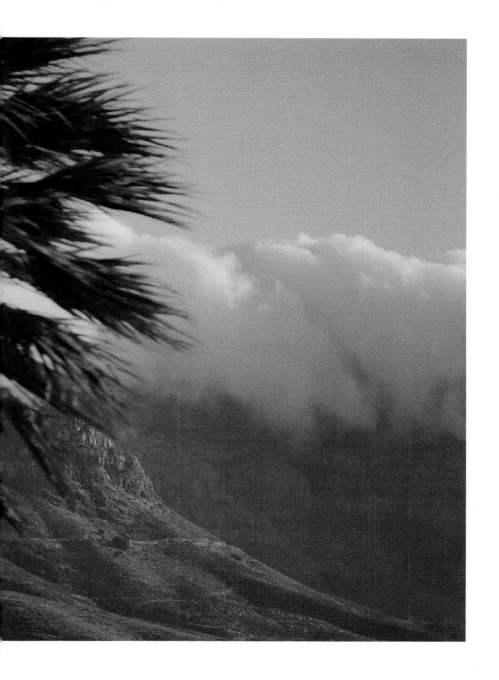

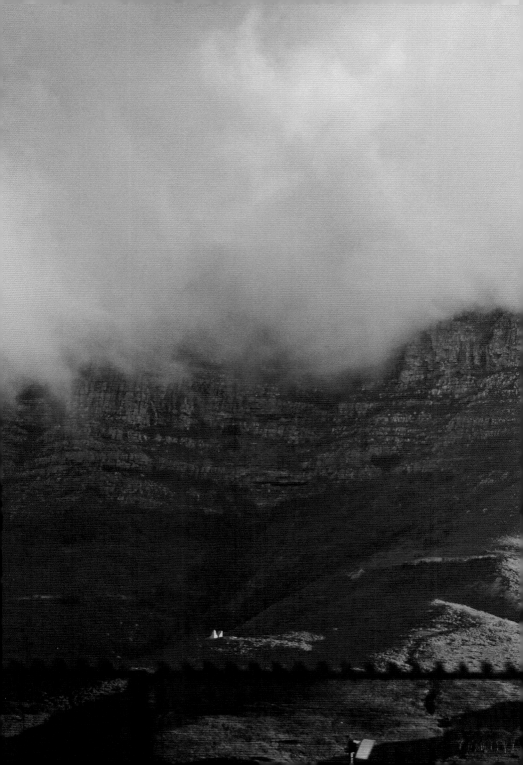

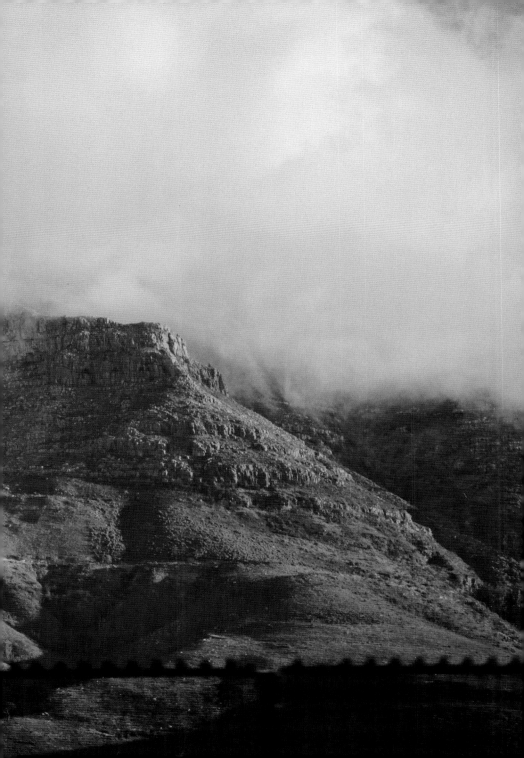

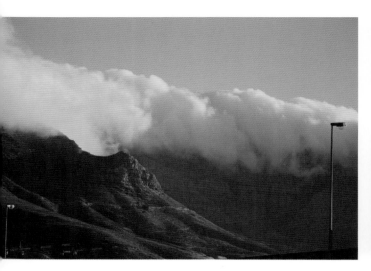

桌山有五亿多年的历史了，我这个看完景色就要无牵
无挂返航的游客，在它面前突然领略了很多的大道理，
比如：人的生命短暂得不值一提，所以必须全部拿来
做有趣的事。比如：打包一个西瓜和几罐冰镇可乐上
桌山看夜景应该相当不错。导游很认同我的话，然后
我们就这样出发了。

落日航班　Sunset Flight

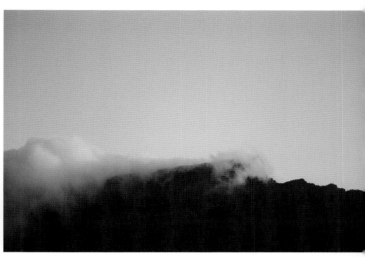

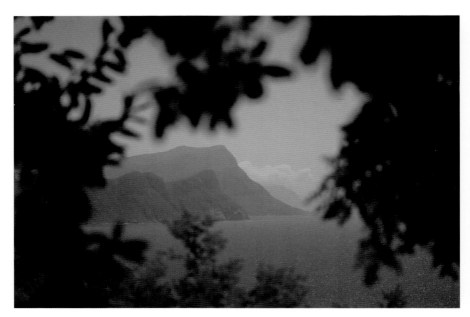

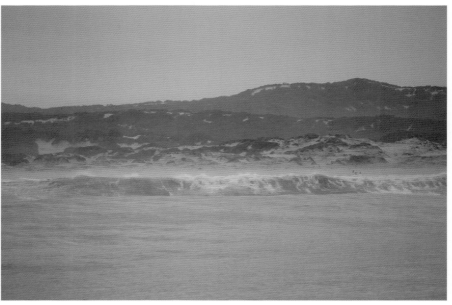

落日航班　Sunset Flight

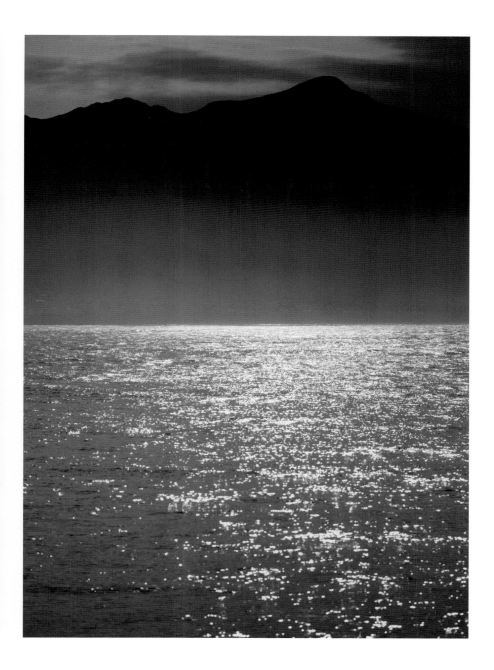

落日航班　Sunset Flight

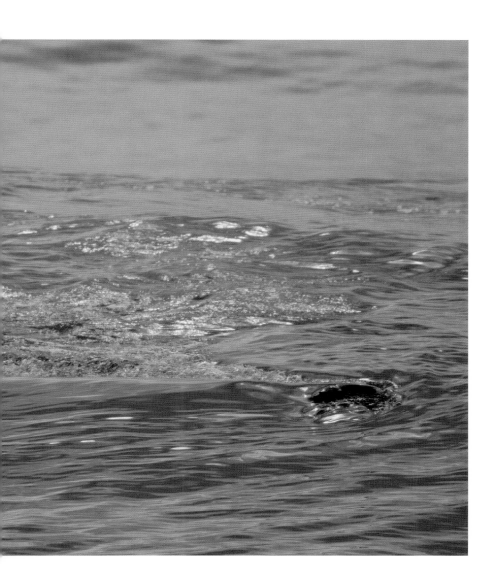

在城市之中，世界太暗了。

太阳落下去，等它再升起的时候，就有新的开始。
生活中的分别太让人伤感了，我的故事里只写圆
满的结局。

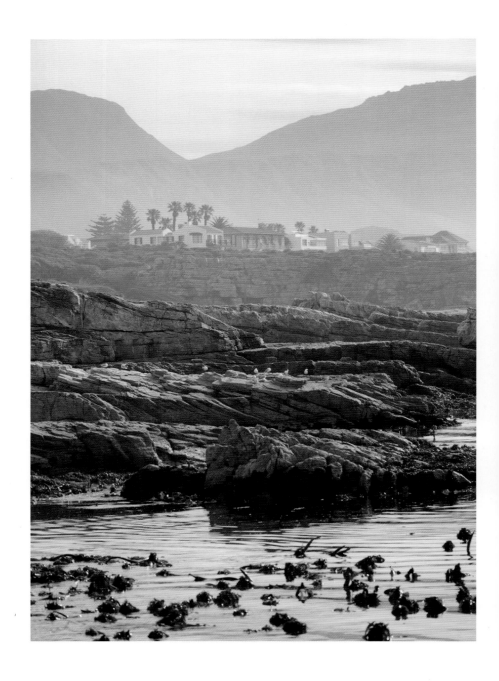

落日航班　Sunset Flight

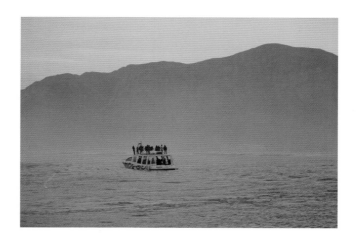

落日航班　Sunset Flight

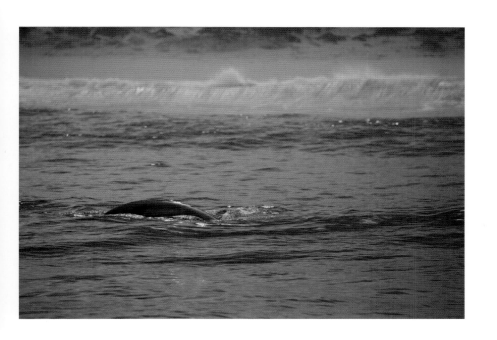

九月，看南露背鲸的季节。它们每年从南极来赫曼努斯小镇所在的峡湾停留六个月，产子育儿。Southern right wale，这个名字却是一个伤感的故事：因为不会沉入海底，所以它们是捕猎的"正确"（right）选择。

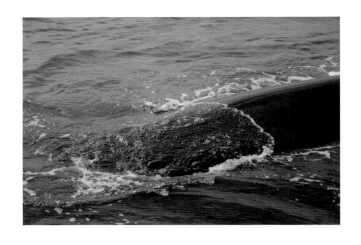

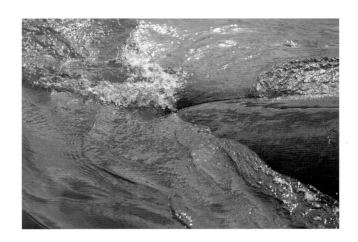

落日航班　Sunset Flight

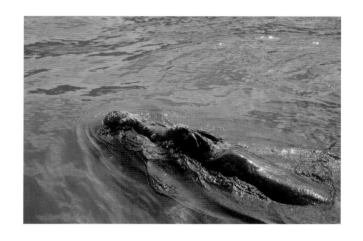

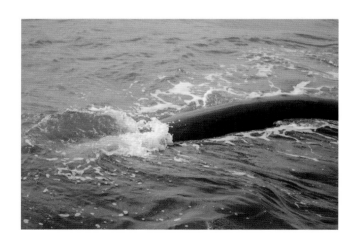

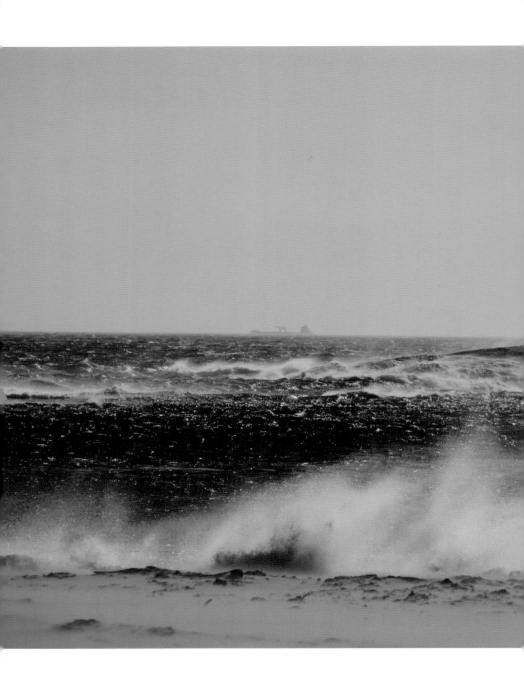

落日航班　Sunset Flight

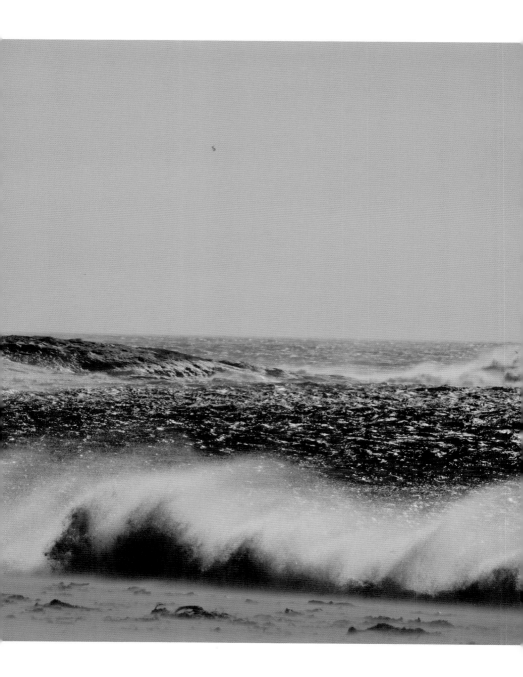

落日航班　Sunset Flight

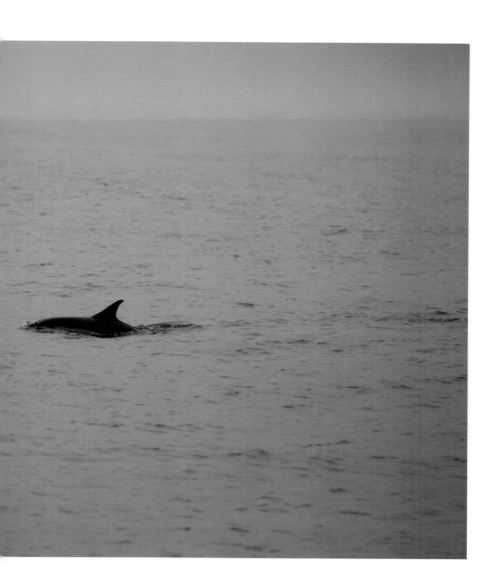

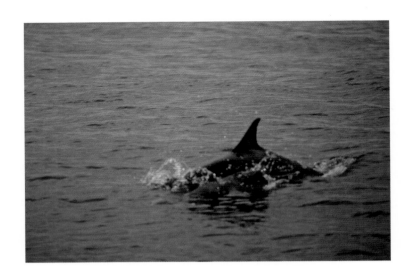

落日航班　Sunset Flight

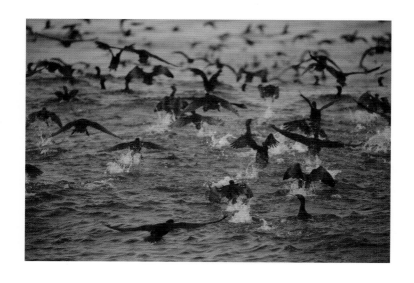

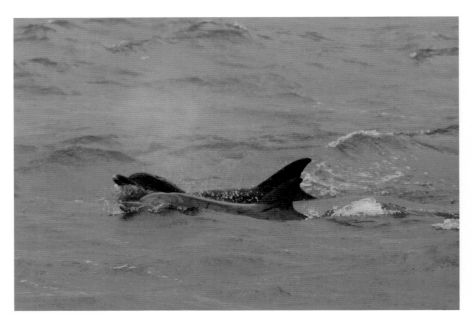

落日航班　　Sunset Flight

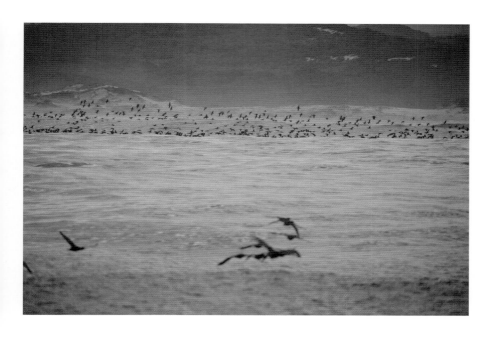

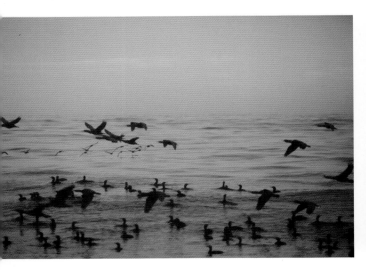

落日航班　Sunset Flight

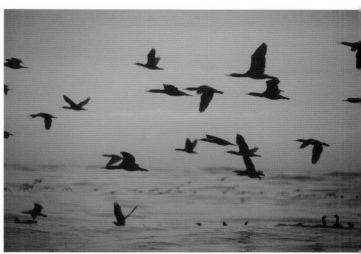

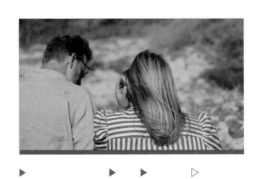

▶ ▶ ▶ ▷

落日航班　Sunset Flight

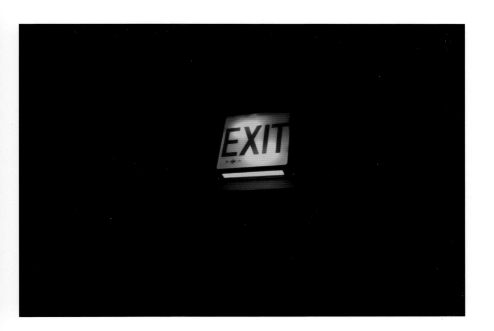

落日航班　Sunset Flight

落日航班　Sunset Flight

落日航班　Sunset Flight

落日航班　Sunset Flight

落日航班　Sunset Flight

落日航班　Sunset Flight

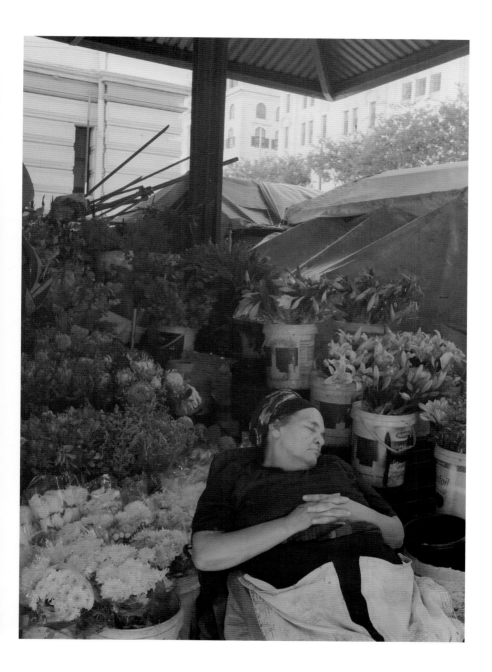

落日航班　Sunset Flight

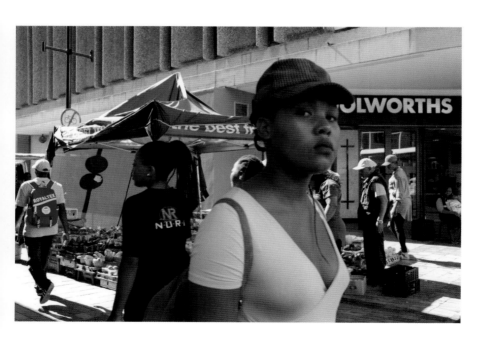

落日航班　Sunset Flight

落日航班　Sunset Flight

落日航班　Sunset Flight

落日航班　Sunset Flight

落日航班　Sunset Flight

落日航班　Sunset Flight

落日航班　Sunset Flight

落日航班　Sunset Flight

落日航班　Sunset Flight

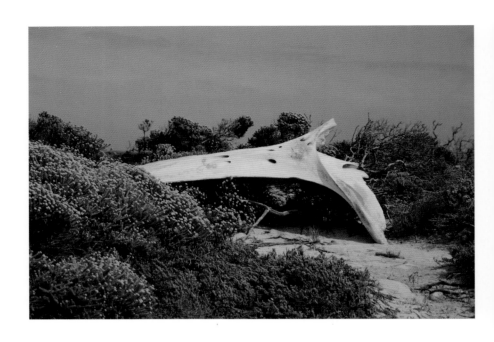

落日航班　Sunset Flight

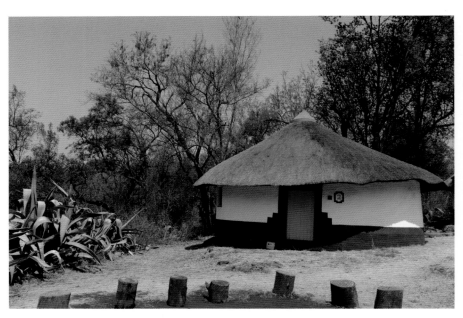

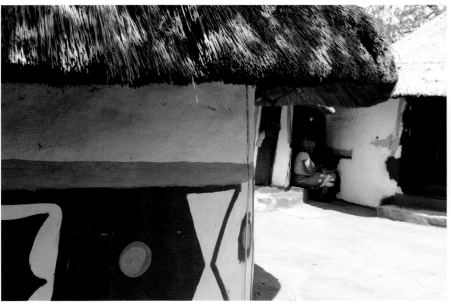

落日航班　Sunset Flight

落日航班　Sunset Flight

落日航班　Sunset Flight

当清晨玫瑰色的阳光照亮乳黄色的墙壁，我在镜中看见窗外的海呈现出明亮而柔和的蓝。酒店的餐厅也是典型的殖民地风格：高窗、藤编椅、木桌、满墙异域风景为主题的油画，以及配滚烫热茶的英式早晨。

落日航班　Sunset Flight

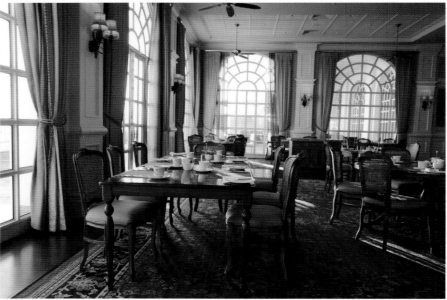

落日航班　Sunset Flight

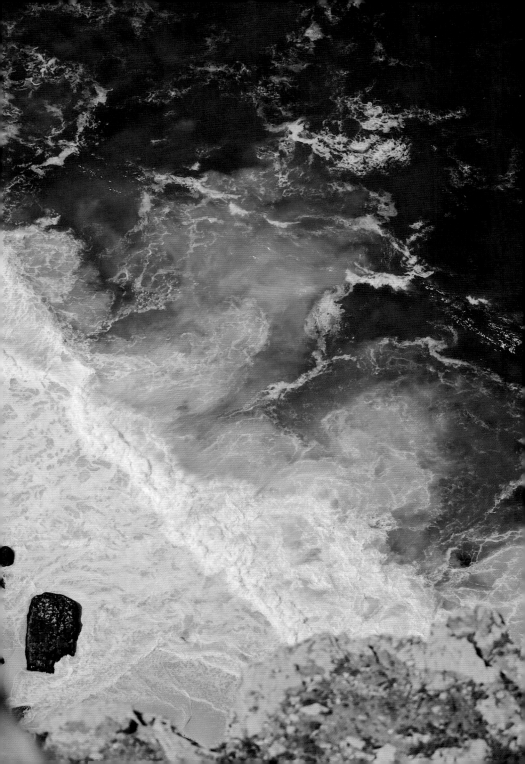

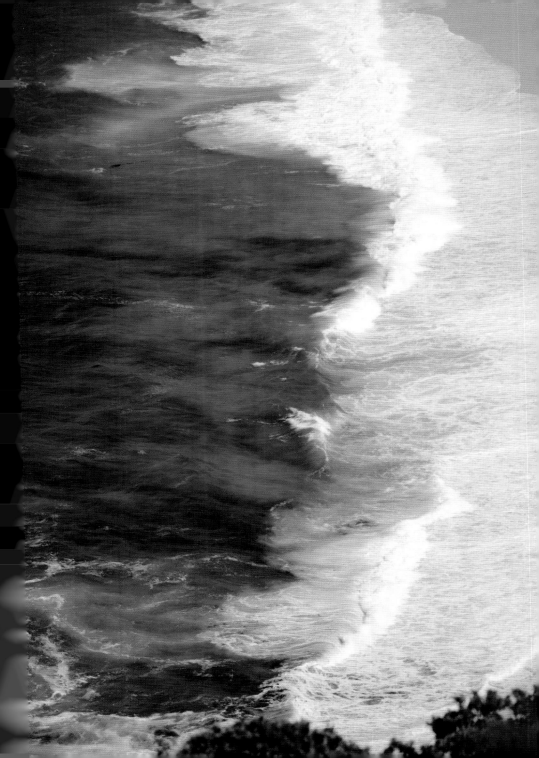

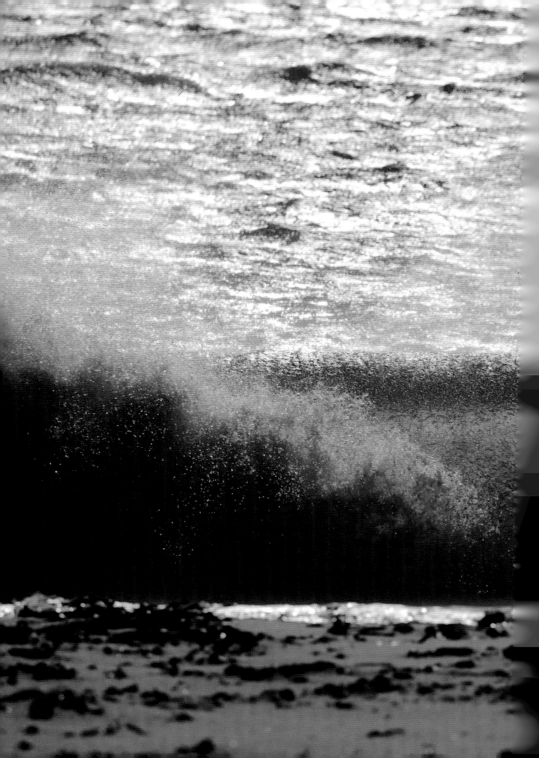

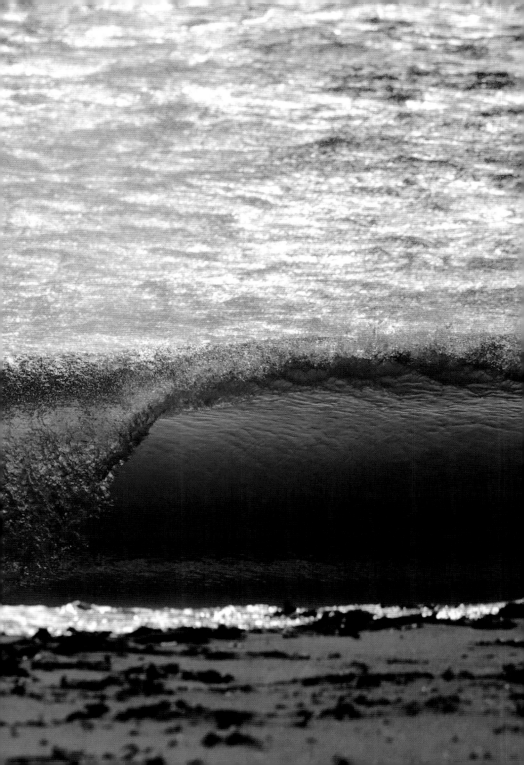

落日航班　Sunset Flight

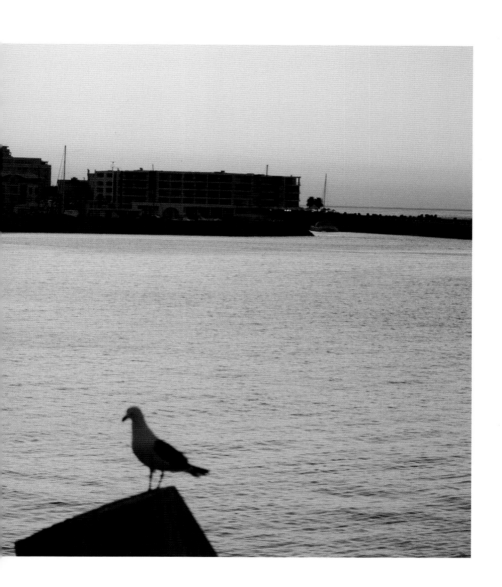

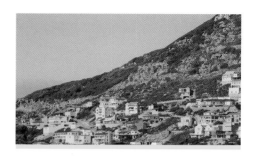

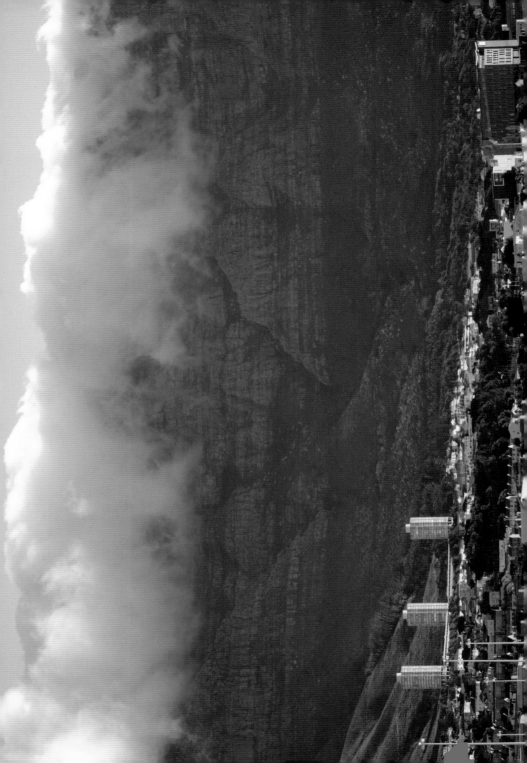

落日航班　Sunset Flight

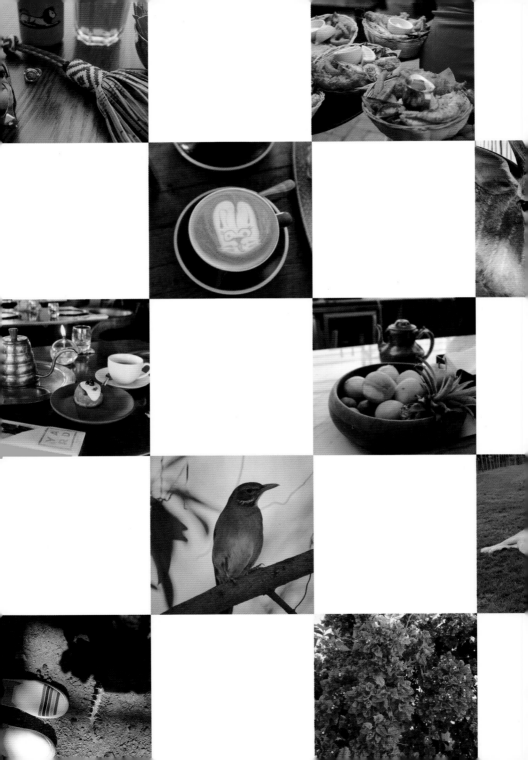

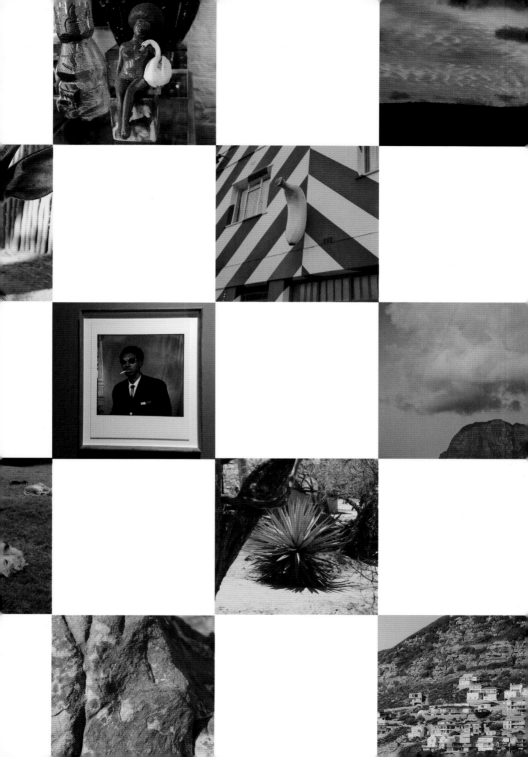

这不是我最后一次离开你

我曾有二十天没见到落日。

法罗群岛总是下雨，仲夏的冰岛北部峡湾是极昼。离开雷克雅未克前往米兰是在一个壮丽的黄昏，舷窗外粉红色的光线在熄灭之前，像纸屑的余烬突然迸发那种让所有人都觉得片刻失明的金色。当我吃完便当盒里自己做的中式晚餐，窗外已经暗下来，这时我看见了金色的阿尔卑斯山，夜色的潮水将它包围成一座孤岛，我看见了落日在日与夜之间画出的曲曲折折的边界。好像在这异乡的高空，因为俯瞰的视角提供的逃脱的错觉，黄昏恐惧症第一次不药而愈了。

第二次到南非旅行，又去西蒙小镇看企鹅的那天，想弥补上一次没有在这里吃到龙虾的小遗憾，逗留很久找到一家卖龙虾的小餐厅。在南非，捕龙虾需要申请许可，所以并不是所有在海边的餐厅都有龙

虾供应。现在想起来，餐厅的面包并不是新鲜出炉的，黄油球没有保持统一的形状大小，龙虾有点咸。海并没有很蓝。但是那天和你吃饭的人们，那天的风，那天的光线，那天听到的歌，还有那天的黄昏，你都那么喜欢。

傍晚，世界笼罩在粉调的乳黄色中。落日在灰紫色的云层后面降落。你觉得心变得像黄油，在固体流淌为液体之间的微妙瞬间。到后来，我们要学会珍惜的是这些并不完美的时刻。

酒店也换了，这次在开普敦住的酒店有一个雪白的卫生间，从窗口可以看见桌山一角。

早上五点起床处理工作。六点半的时候，天色开始亮起来。因为房间沿着街道，能听见车声渐起。然后下楼吃早餐，出门游览参观。想不到因为时差，拥有了理想的作息。因为起得早，总觉得一天的时间非常耐用，各种活动安排得满满当当也不觉仓促。加上开普敦的春天温差很大，一天像四季，更觉得时间被拉伸。大概在南半球，时间的计量方式确实和北半球不同。开普敦的黄昏，总是壮丽而漫长，在伊丽莎白港找一家有露台的餐厅，看着浓云在桌山顶缓缓移动，然后滚滚落下。

离开南非的时候，比勒陀利亚大街上的蓝花楹正要开始盛开，淡淡的紫色烟雾，只等一场大雨，它们就将凝成连绵的浓云。约翰内斯堡郊外的暮色中，年轻的爸妈带着孩子去餐厅用餐，停好车，一家三口悠闲地走在夕阳中。那是一场盛大的落日，仿佛要将这个世界融化。天际浓烈却不刺眼的光芒像一种邀请，吸引着所有注视它的人。

我知道我要回家了。航班在落日中起飞，要飞过六个时区，飞过两个季节，飞过赤道线。

起落架放下，紧急出口指示灯亮起。轻微的气流中，我们又飞完一程。我的胃依旧能感觉到，降落前空乘给我的那颗苹果散发出的微微的凉意。

凌晨的樟宜机场，整个世界正要醒来的感觉。上一次在这片南海区域停留，还是在写《分开旅行》中新加坡那一章的时候。我坐了很远很远的船回到亚洲，千帆阅尽。这次则是从非洲回返，从一个炎热干燥的初春，到潮湿温和的秋天。疲惫的游客在角落的长椅下枕着背包睡着了。

旅行让你悬浮于日常之上。我感觉到的就是这种气球一样的，轻盈的倦意。断断续续的梦境里，依旧有鲸鱼群经过。它们和落日一起，坠入广阔的海洋。

回到住处，把行李们留在客厅，洗一个热水澡，在床头准备一大杯水，往 CD 唱机里放一张勃拉姆斯，然后拉上窗帘裹紧被子开始昏睡。曾在书里写道："你那么爱流浪是回不去一个人身边。"现在我想说，我已经不悲伤了，但依旧爱着远方，因为我喜欢归来。不管原地有没有一个怀抱在等，当航班在落日中降落，黑暗随即将千万里跋涉的疲惫包裹，像一块方糖融化在黑咖啡里。我重返自己的日常之中，就觉得很幸福。

这不是我第一次离开你，也还不是最后一次。但我总会归来，带着回忆，带着异乡清新的空气。

我们都在努力学会爱自己的路上，看过了这个世界，看过她的美与残酷。那些她不能提供的，我们自己创造。就这样，我们不再匮乏，也学会不带判断与要求地接受。

这长长的一路，有很多相逢和离别。那个窄巷尽头的落日。那碗在饥肠辘辘时喝下的奶油浓汤。那天好望角的鲸鱼。那个你在法国小镇的酒庄里听到的故事。因为情节里太多的破绽，你对人心的柔软重又燃起了信心。在我们讲述的故事里，我们依旧努力扮演，依旧一遍遍修改着脑海里的过往，所以依旧默默在心底惊叹着，命运在细节上落力精确安排，却又在大曲折时刻如此粗率。

　　记忆如深海，堆满潜艇残骸和鲸鱼骨架。但是在表面，它又这么这么温柔。人生，就是一次落日航班。在无声的壮丽之中，渺小的我们一次次呼啸着降落在新的地平线，降落在新的故事的开场。

Bon voyage.